小小孩思維能力訓練
排序

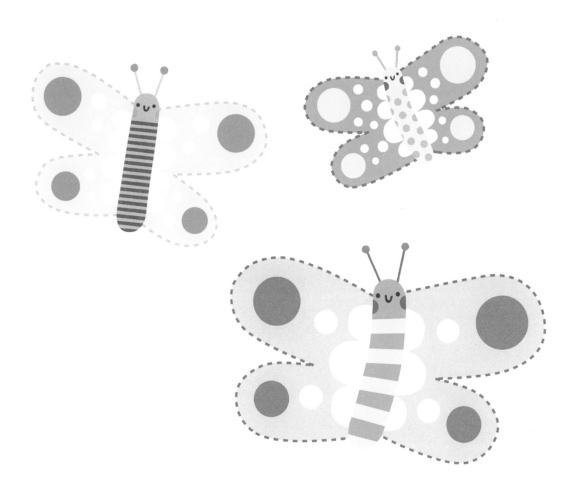

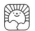

新雅文化事業有限公司
www.sunya.com.hk

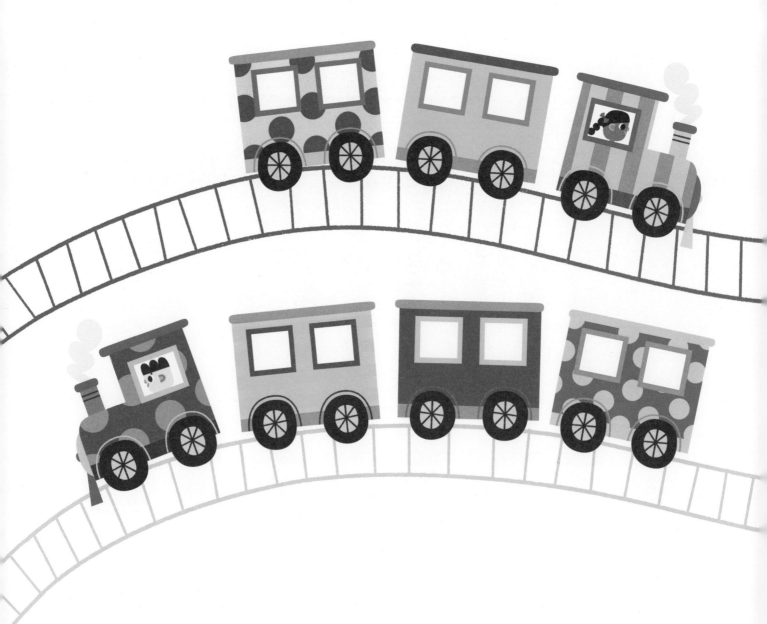

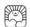

小小孩思維能力訓練 排序

作　　者：阿曼達·洛特 (Amanda Lott)
繪　　者：勞拉·加里多 (Laura Garrido)
翻　　譯：小花
責任編輯：黃花窗
美術設計：劉麗萍
出　　版：新雅文化事業有限公司
　　　　　香港英皇道499號北角工業大廈18樓
　　　　　電話：（852）2138 7998
　　　　　傳真：（852）2597 4003
　　　　　網址：http：//www.sunya.com.hk
　　　　　電郵：marketing@sunya.com.hk
發　　行：香港聯合書刊物流有限公司
　　　　　香港荃灣德士古道220-248號荃灣工業中心16樓
　　　　　電話：（852）2150 2100

傳真：（852）2407 3062
電郵：info@suplogistics.com.hk
版　　次：二〇二二年十二月初版

ISBN: 978-962-08-8091-9
Original title: *Thinking Skills – Putting in Order*
First published in the UK by iSeek Ltd.
Copyright © iSeek Ltd 2022
Traditional Chinese Edition © 2022 Sun Ya Publications (HK) Ltd.
18/F, North Point Industrial Building, 499 King's Road, Hong Kong
Published in Hong Kong, China
Printed in China

思維能力小學堂：
學習排序，有助理解事物的運作

學習把事物排序是一件有趣的事件，無論是按大小、重量、圖案，還是接下來發生的事情。本冊的活動能幫助幼兒建立分折能力和發展對世界的視覺意識，並理解相對的概念，例如：大、更大、最大，以及事件的邏輯次序。這些活動還有助幼兒發展認知能力和手眼協調能力。我們鼓勵家長與幼兒一起完成本冊活動，並鼓勵孩子談論他們正在注意和做的事情。本冊部分活動需剪出來動手操作，以進行視覺排序。完成本冊後，幼兒就能將他們所學到的排序和分類技巧應用到日常生活之中。

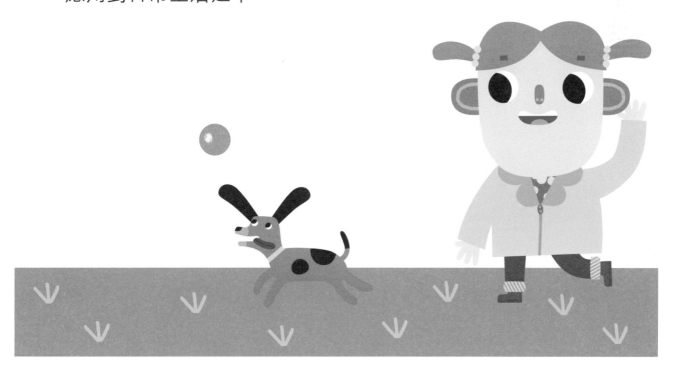

採摘蘋果

這個孩子採摘了蘋果後，下一步會做什麼呢？請剔選正確的答案。

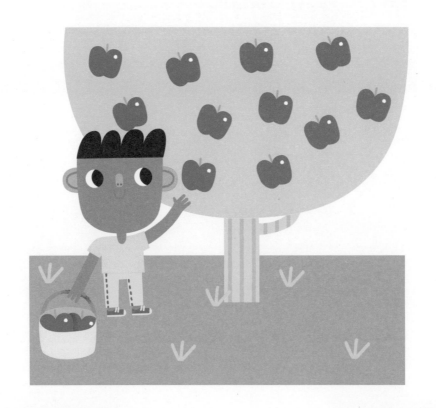

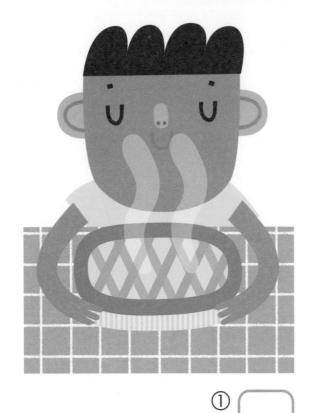

① ☐

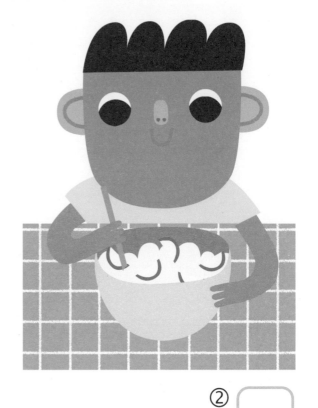

② ☐

答案：2

4

雞和雞蛋

雞舍裏發生了什麼事呢？請沿虛線剪出3幅圖，然後排列事件的先後次序。（提示：可以有2個可行的次序。）

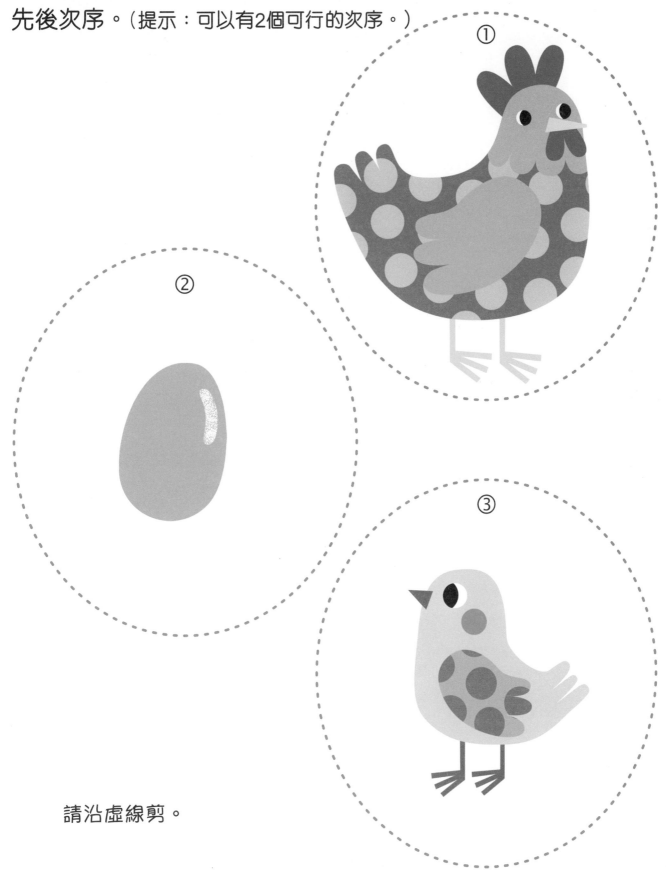

①

②

③

請沿虛線剪。

植物的生長

植物是怎樣生長的？請沿虛線剪出3幅圖，然後排列事件的先後次序。

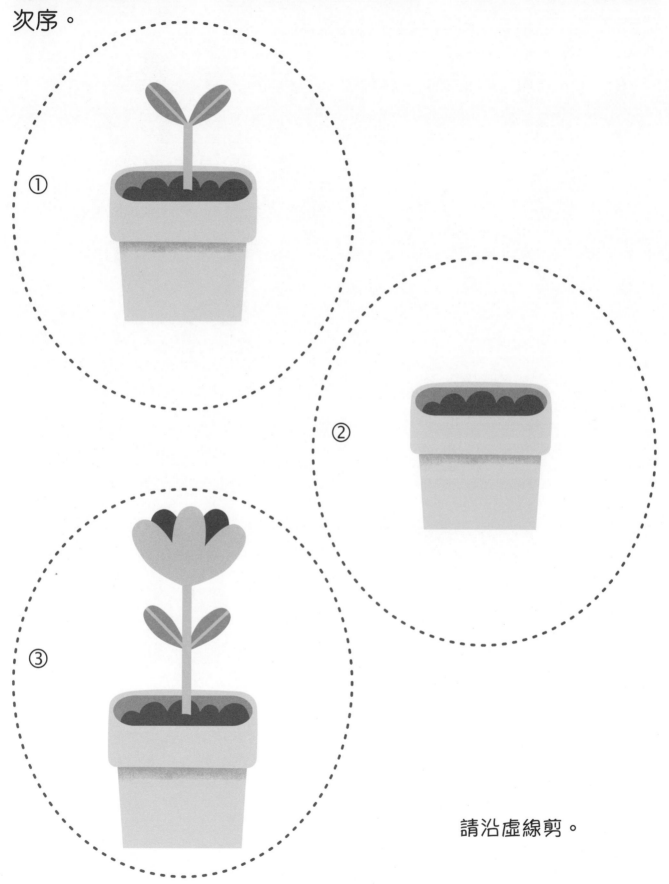

請沿虛線剪。

動物排排隊

請觀察動物的排列次序，然後剔選代表下一隻動物的格子。

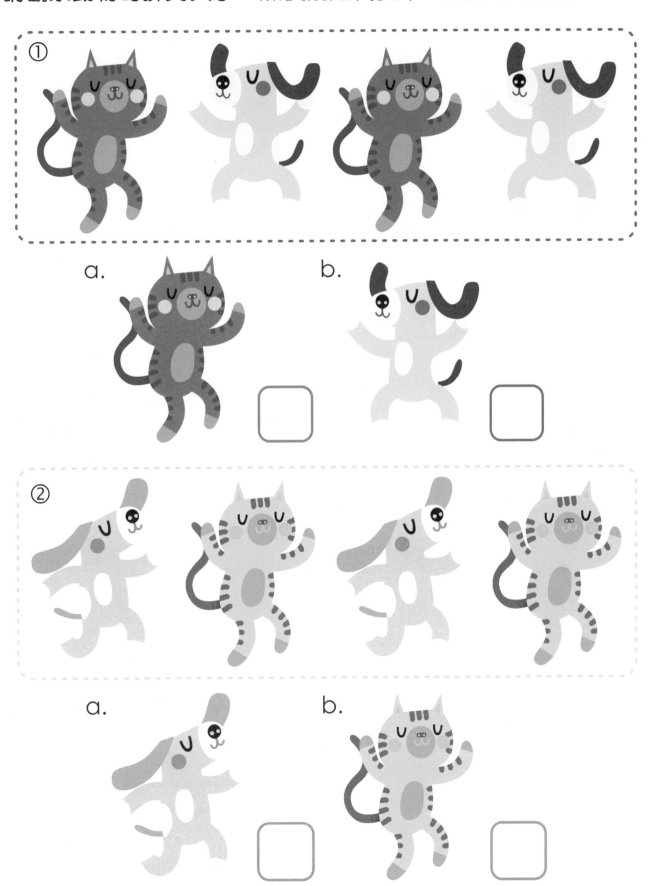

① a. b.

② a. b.

彩色的汽車

請按照藍色、紅色和黃色的次序，把汽車填上正確的顏色。

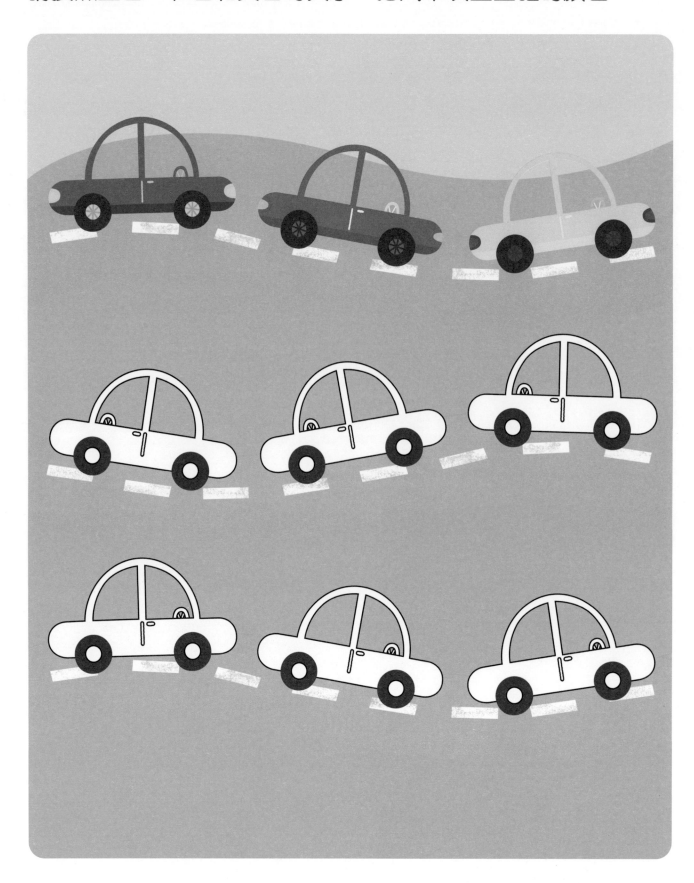

堆沙子

這兩個孩子把沙子放入沙桶後，下一步會做什麼呢？請剔選正確的答案。

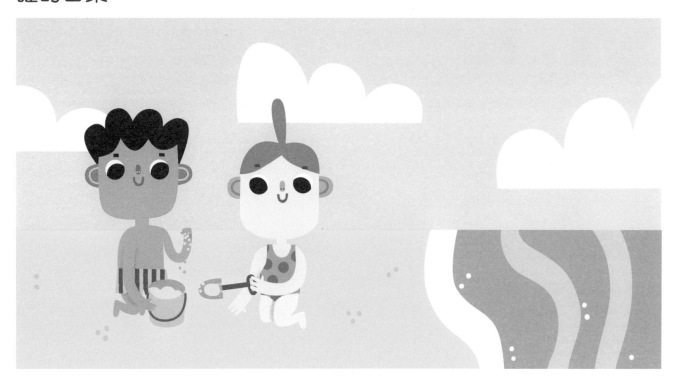

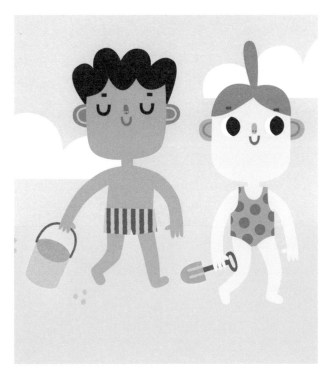

①

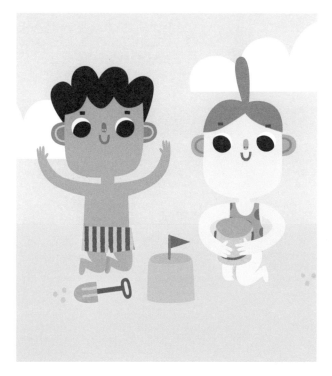

②

女孩和小狗

女孩和小狗在做什麼？請按事件發生的先後次序，在格子裏填上
1、2和3。

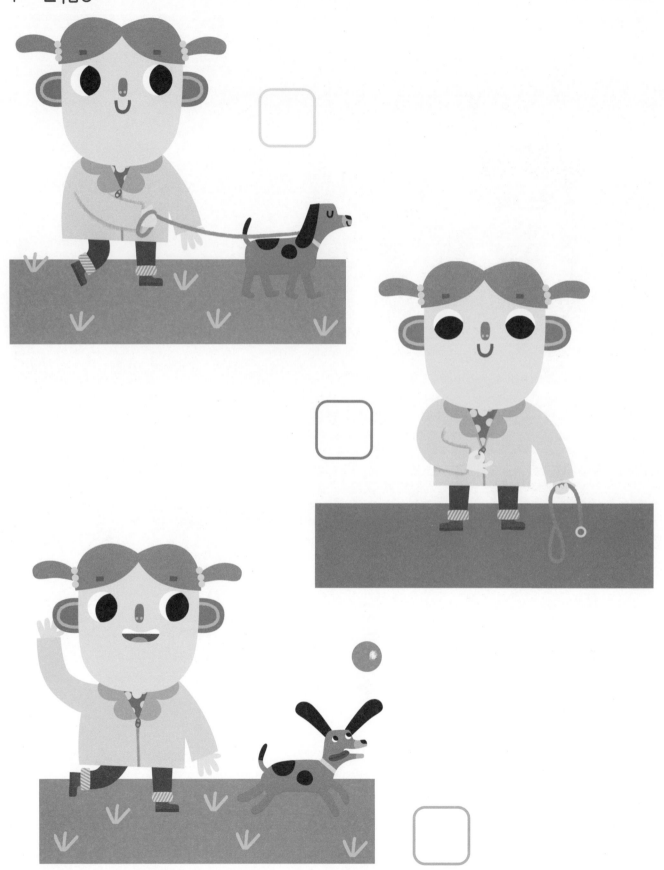

製作蛋糕

蛋糕是怎樣製作的？請沿虛線剪出4幅圖，然後排列事件的先後次序。

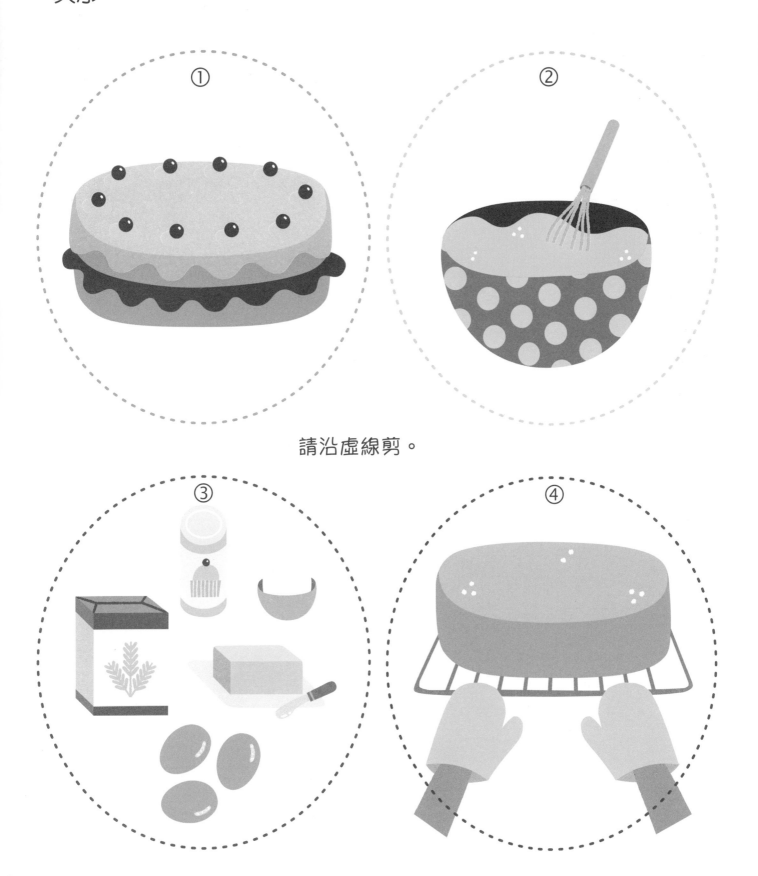

請沿虛線剪。

組合身體

身體的構造是怎樣的？請沿虛線剪出4幅圖，然後組合出正確的身體結構。

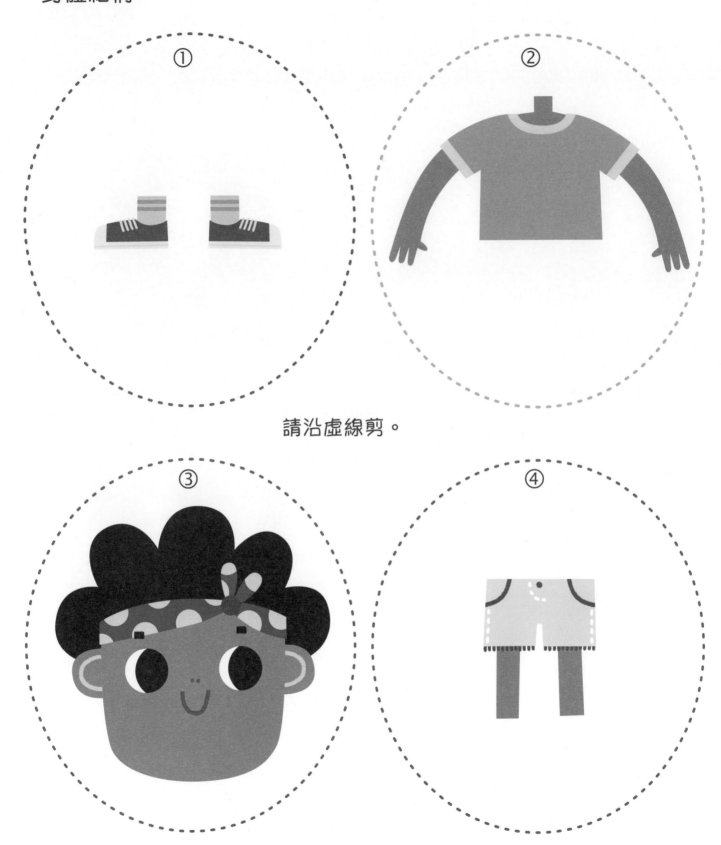

① ②

請沿虛線剪。

③ ④

答案：（由上至下排）3→2→4→1

彩色的蛇

請由長至短，把最長的蛇的斑點填上橙色，第二長的填上藍色，最短的填上紅色。

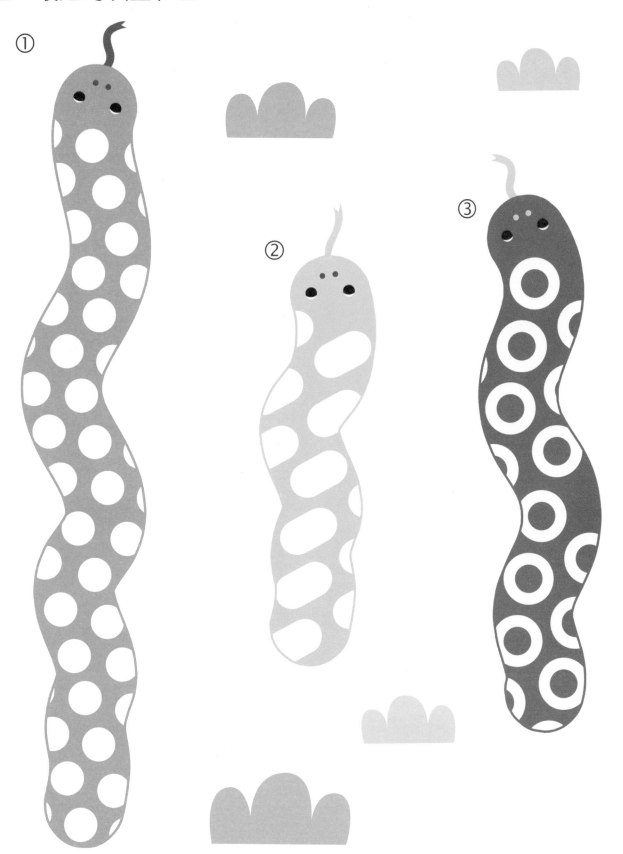

彩色的蝴蝶

請由大至小，把最大的蝴蝶的虛線用藍色連起來，第二大的用黃色連起來，最小的用粉紅色連起來。

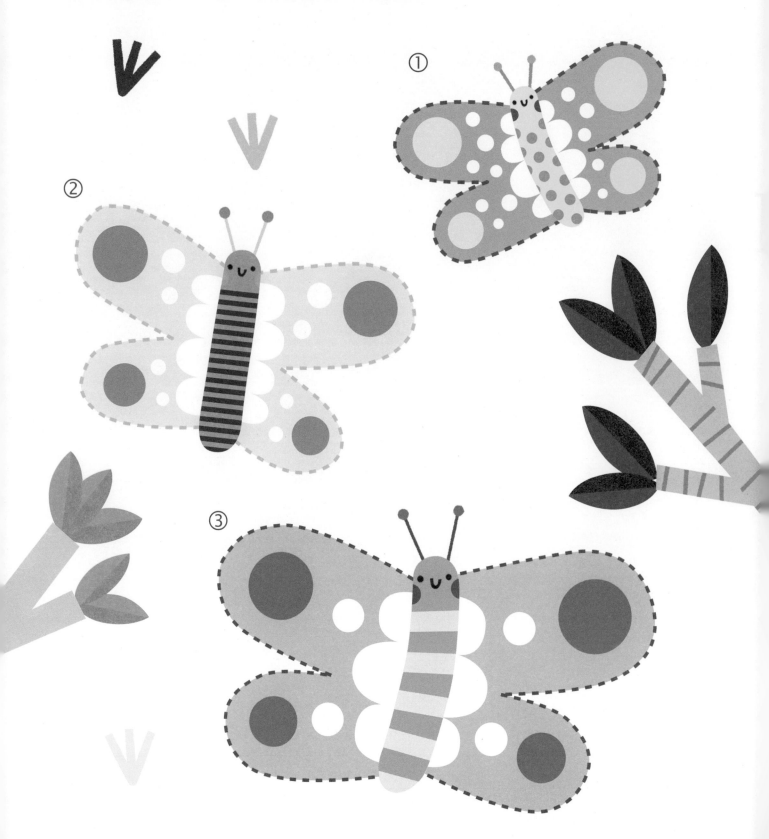

火車卡排排隊

請觀察火車卡的排列次序，然後剔選代表下一節火車卡的格子。

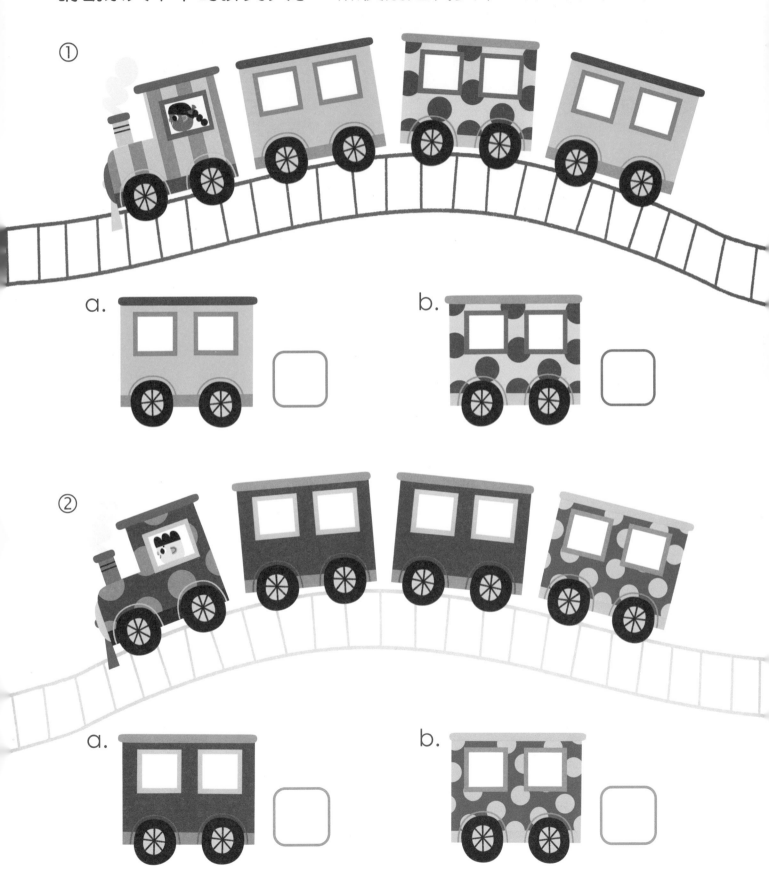

① a.　　　　b.

② a.　　　　b.

回家去

這家的家人正在回家的路上，請把回家路程最短的用線連起來。

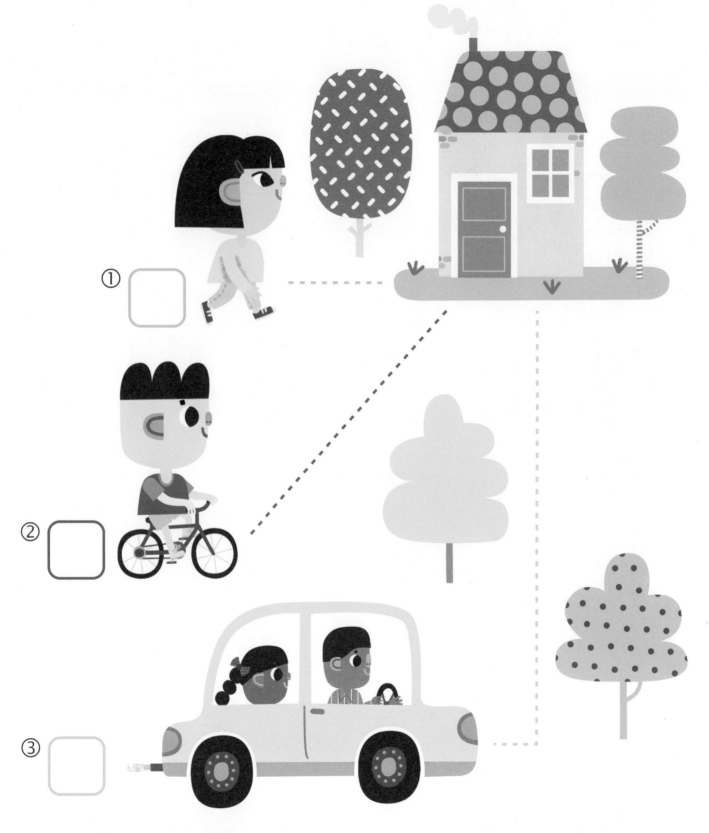

①

②

③

請剔選代表回家路程最長的格子。

可愛的泰迪熊

請由大至小，把最大的泰迪熊的虛線用藍色連起來，第二大的用黃色連起來，最小的用粉紅色連起來。

①

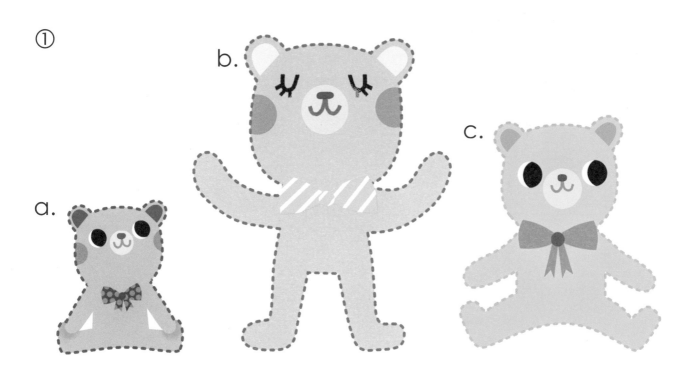

現在改由小至大，把最小的泰迪熊的虛線用粉紅色連起來，第二小的用黃色連起來，最大的用藍色連起來。

②

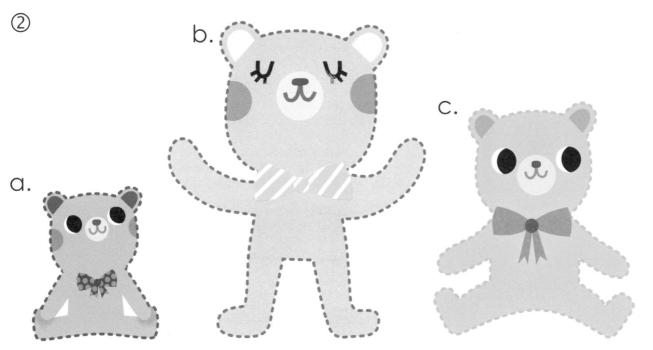

答案：1. 由大至小：b→c→a　　2. 由小至大：a→c→b

17

烏龜與食物

請在擁有最多食物的烏龜臉上畫上笑臉，在最少食物的烏龜臉上畫上哭臉。

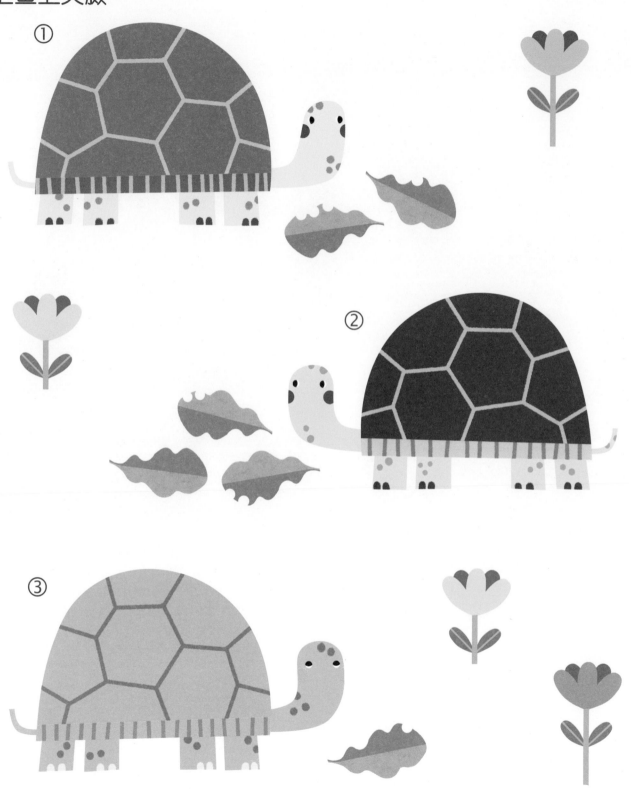

① ② ③

餘下的烏龜擁有多少食物呢？請說一說。

太空旅行

請由大至小，把太空船與最大的星球用線連起來，之後是第二大的星球，最後才是最小的星球。

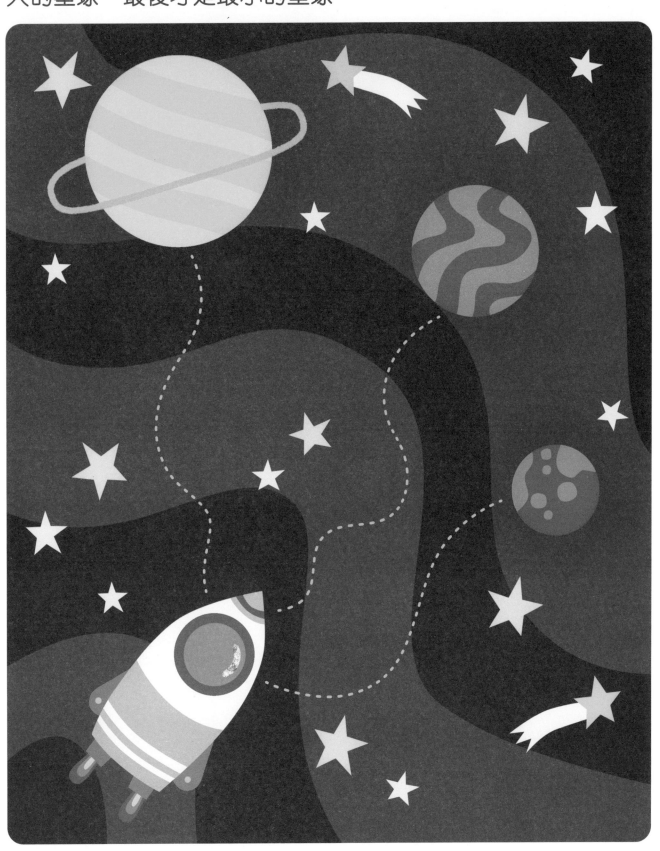

物件的重量（一）

請按物件的重量，由輕至重把每個框中的物件填上1至3。

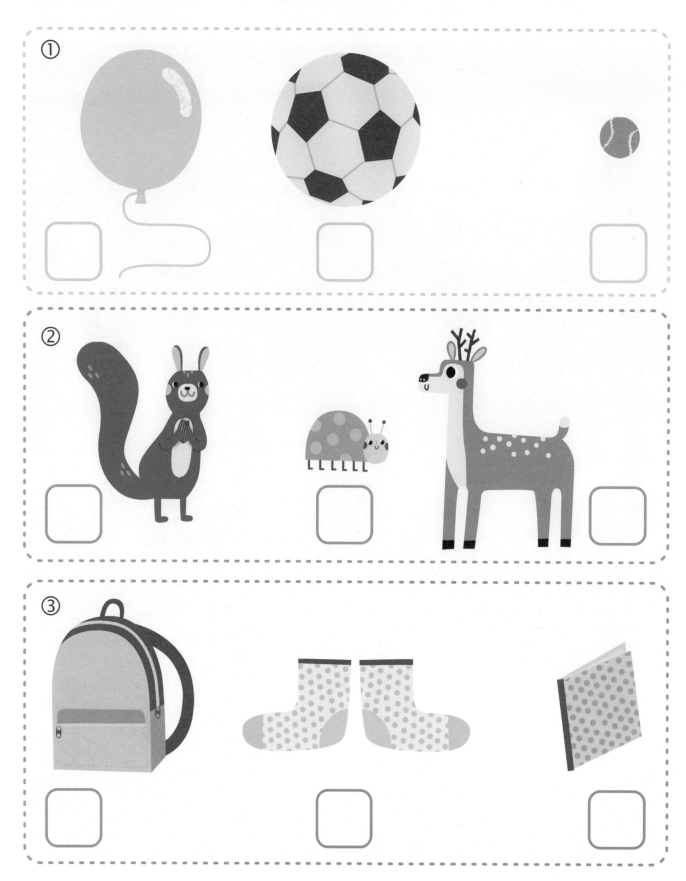

答案：1. 1→3→2　　2. 2→1→3　　3. 3→1→2

物件的重量 (二)

請按物件的重量，由重至輕把每個框中的物件填上1至3。

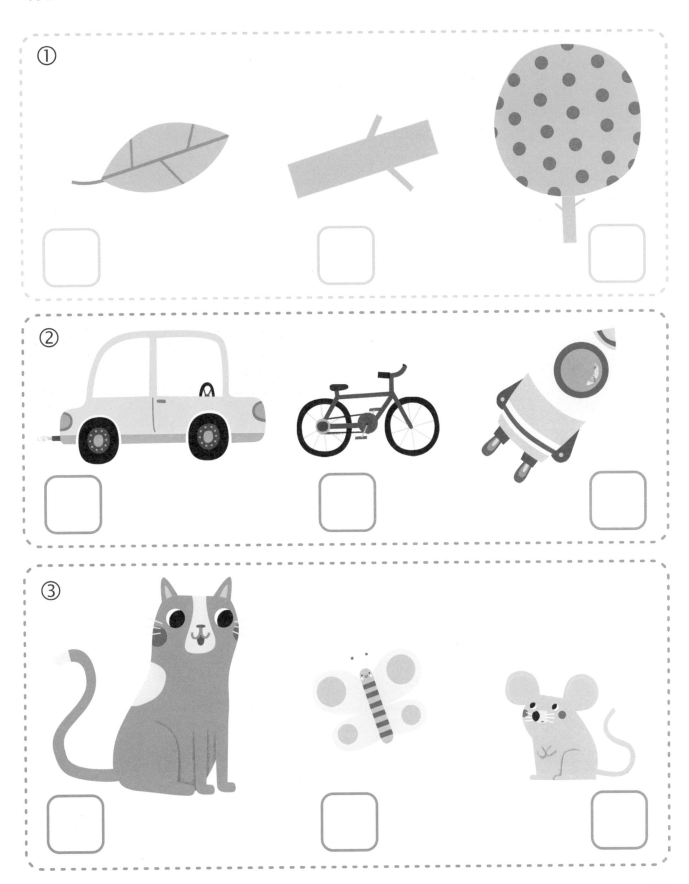

早上的流程

請觀察下圖，由先至後把早上的流程填上1至4。

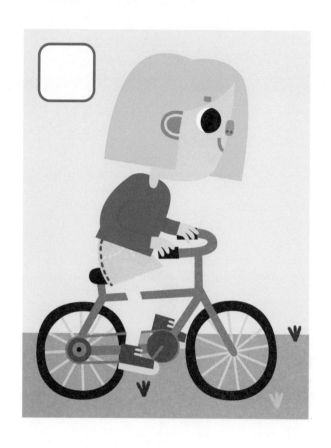

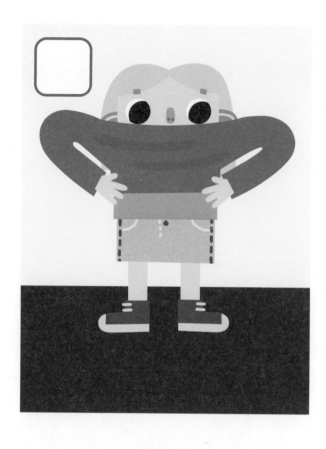

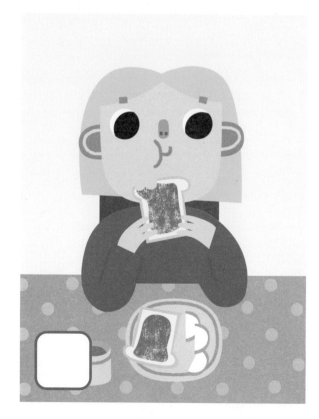

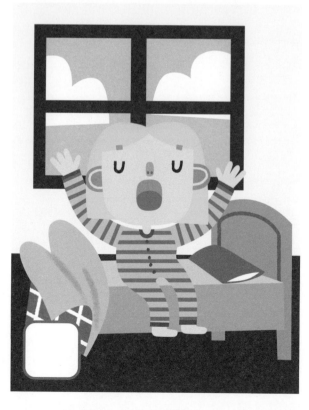

答案：（由上至下，左至右）4→2→3→1

下雪天的活動

請觀察下圖，由先至後把下雪天的活動填上1至4。

答案：（由上至下，左至右）3→1→2→4

23

小狗和大狗

請按狗狗的大小，由小至大填上1至5。

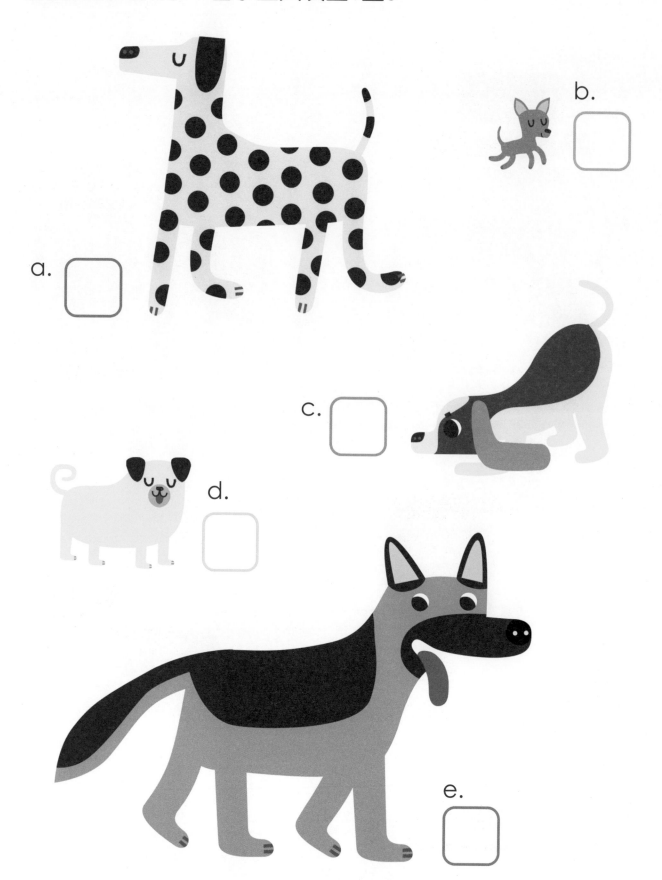

a.

b.

c.

d.

e.

瓢蟲的斑點

請沿虛線剪出4隻瓢蟲，然後按牠們身上的斑點，由少至多排列出來。

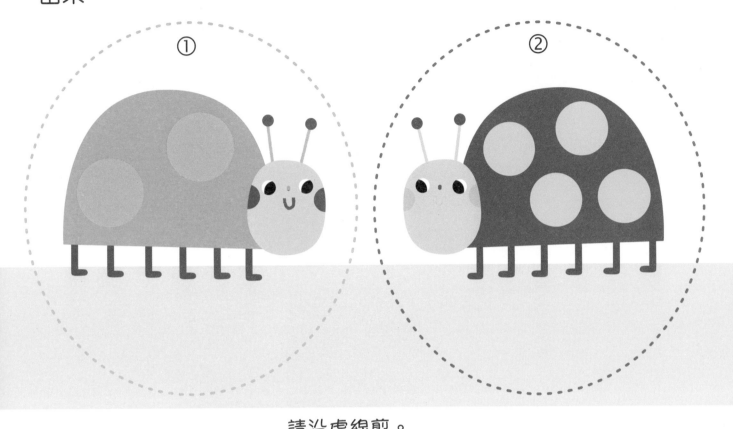

請沿虛線剪。

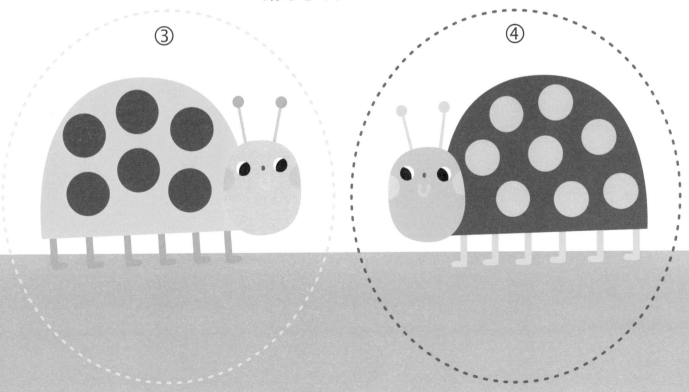

雪糕球的數量

請沿虛線剪出4枝雪糕，然後按雪糕球的數量，由少至多排列出來。

① ②

請沿虛線剪。

③ ④

答案：2→3→1→4

恐龍世界

請把最大和最小的恐龍填上顏色。

① ② ③ ④ ⑤

然後，把最上方和最下方的恐龍也填上顏色。

小老鼠和動物們

請圈出最接近小老鼠的動物，並把距離牠最遠的動物填上顏色。

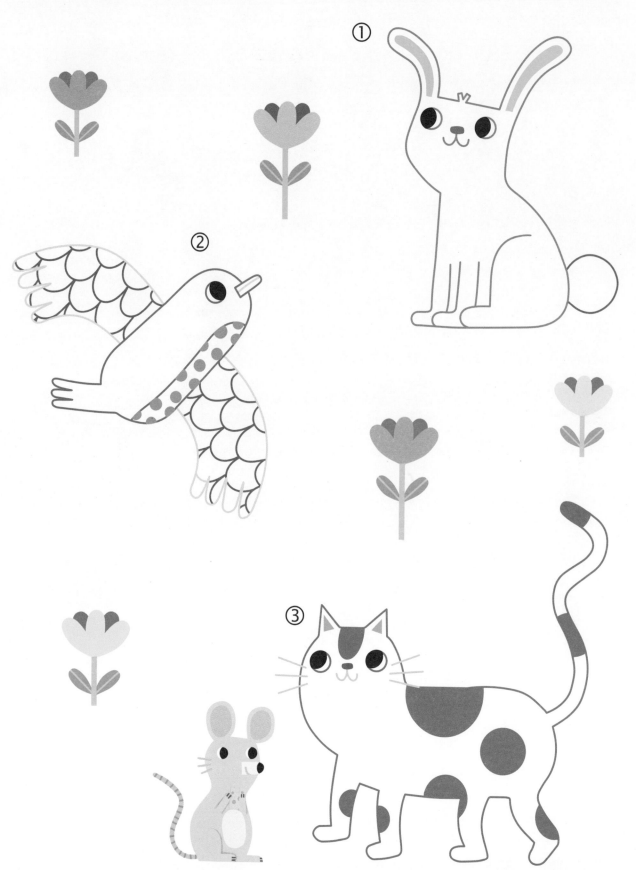

彩色毛毛蟲

請按照綠色、黃色和藍色的次序,把毛毛蟲填上正確的顏色。

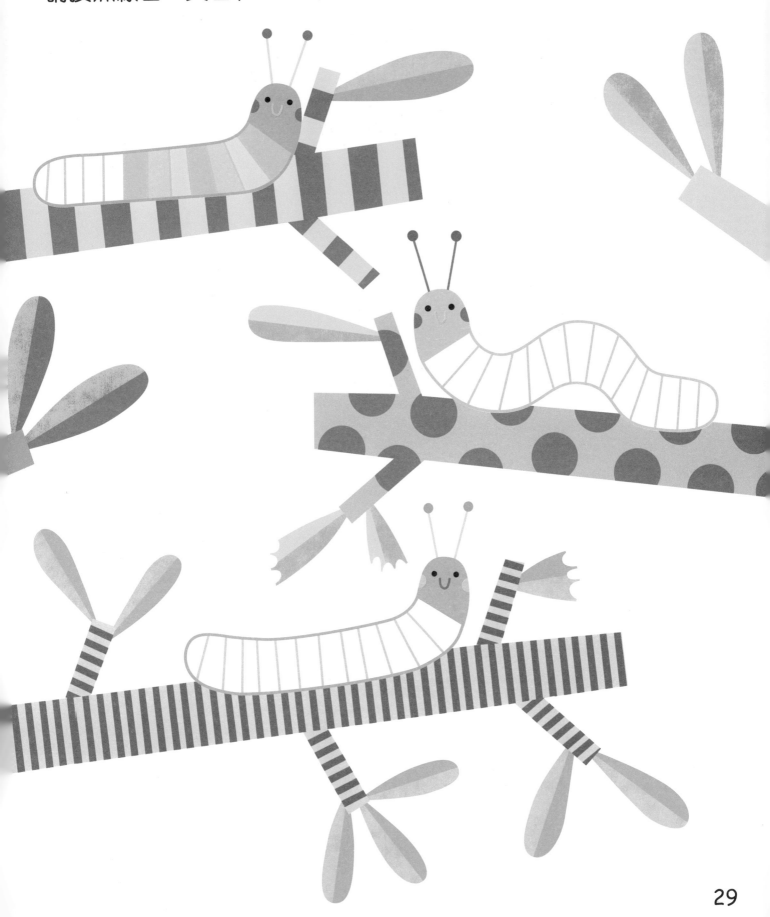

比較高度

哪個孩子是第二高？請剔選正確的格子。

①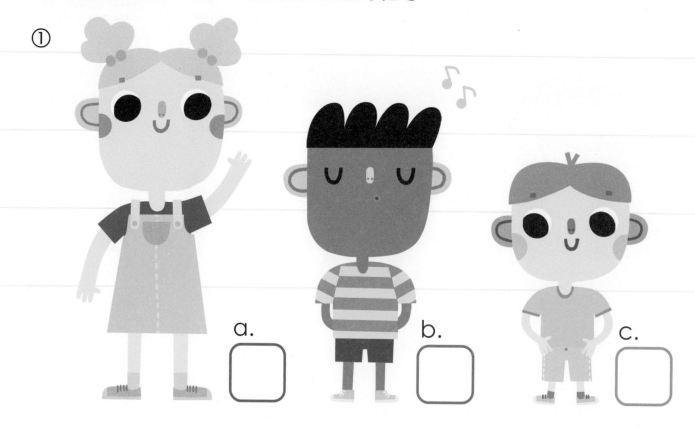

a. b. c.

②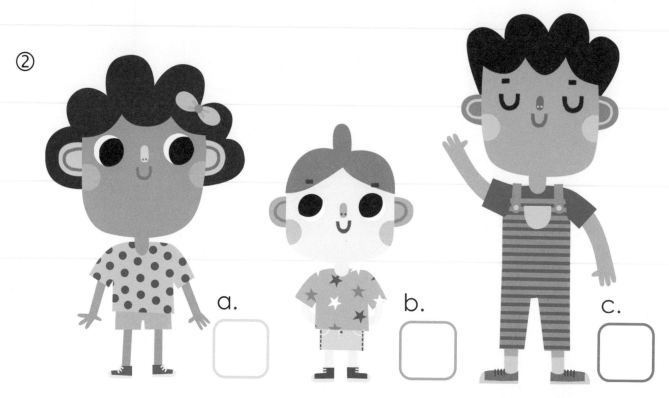

a. b. c.

答案：1.b 2.a

晚上的流程

請觀察下圖，由先至後把晚上的流程填上1至4。

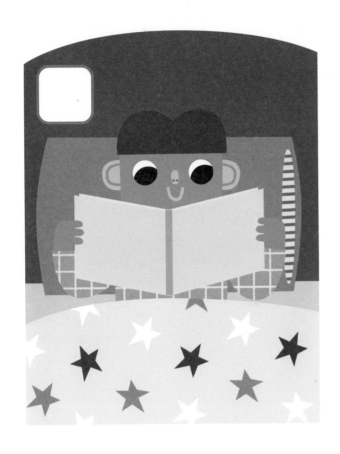

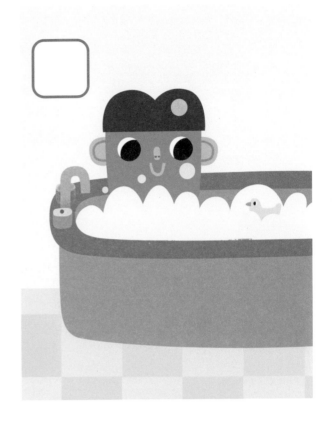

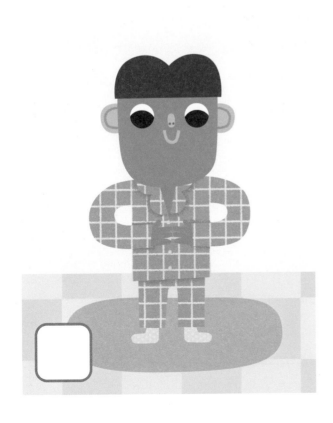

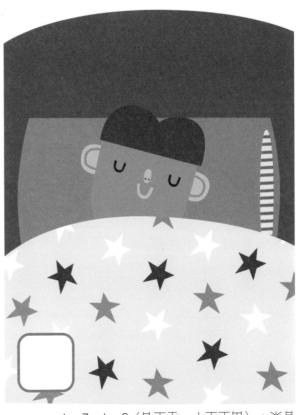

答案：（由上至下，左至右）3→1→2→4

31

動物比大小
請觀察下圖的動物，由小至大填上1至5。

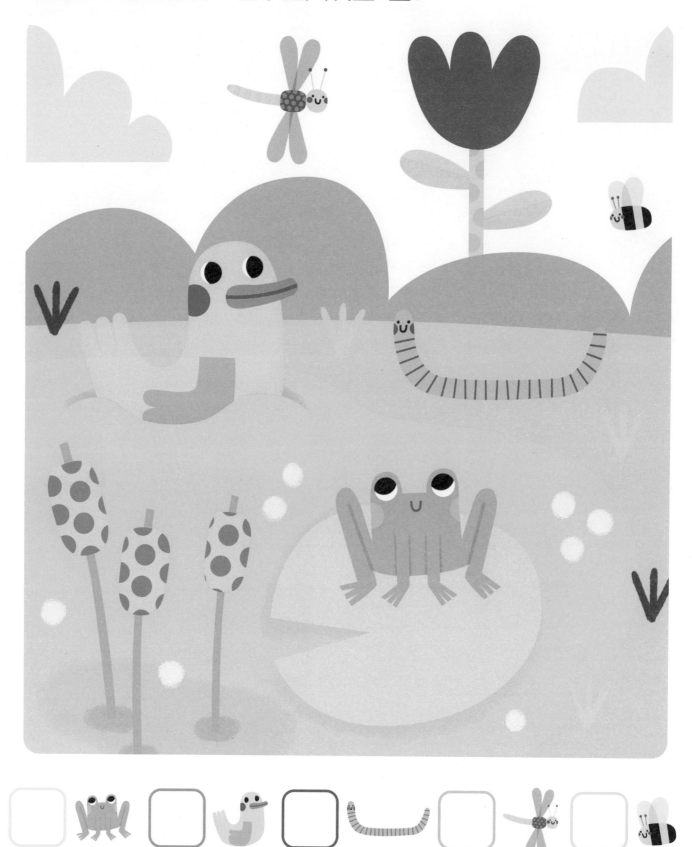